朵云真赏苑　名画抉微

谢稚柳花鸟

本社 编

上海书画出版社

前言

谢稚柳（1910—1997），原名子棪，更名稚，以字行，晚号壮暮翁，室名鱼饮溪堂、杜斋、江上诗堂、烟江书阁、烟江楼、巨鹿园、苦篁斋、壮暮堂。江苏武进人，定居沪上。谢仁湛子，谢玉岑弟。1949年前，曾任中央大学艺术系教授、上海新闻报社秘书。20世纪40年代，与张大千同赴敦煌研究石窟艺术。1946年移居沪上，1949年后任职于上海市文物保管委员会，1956年为上海中国画院画师。1983年任中国古代书画鉴定组组长，率领成员对全国范围的传世古书画作系统全面的鉴定、考察。曾任中国美术家协会理事、中国画研究院院务委员、上海博物馆顾问、上海市书法家协会主席等。

谢稚柳工山水、花鸟、人物。早年从钱名山学诗文、书画，其间倾心于陈洪绶画风，后至南京，先后与张大千、徐悲鸿等相识，始以宋人为格，取法李成、范宽、董源、巨然、燕文贵、徐熙、黄筌及元人墨竹，多工笔细写，晚年喜用落墨法，呈现浓郁的诗境。花鸟设色明雅，用笔隽秀，清丽静穆，曲尽其妙。精古书画鉴定，其鉴定研究与创作实践互为滋养，形成了独特的风格而享誉海内外。

谢稚柳的花鸟画清新典雅，早年师法明末陈洪绶的画法，吸取其古拙的画风，而带有清新雅致的韵味。中年追溯宋人，学习黄筌、赵佶、李迪等两宋画家的工笔花鸟，用笔精致挺健、赋色细腻工致、造型精准优雅。尤其是他对宋徽宗赵佶的宣和体花鸟有着精深的研究，所作如斑鸠、竹、海棠等均有宋徽宗之遗风，当时有"新宣和体"之称。晚年则醉心于徐熙的落墨法，纵笔豪放，墨彩交融，画风趋于写意豪纵。

本书选取谢稚柳具有代表性的花鸟画作品，并作局部的放大，使读者在学习他整幅作品全貌的同时，又能对他用笔用墨的细节加以研习。

目　录

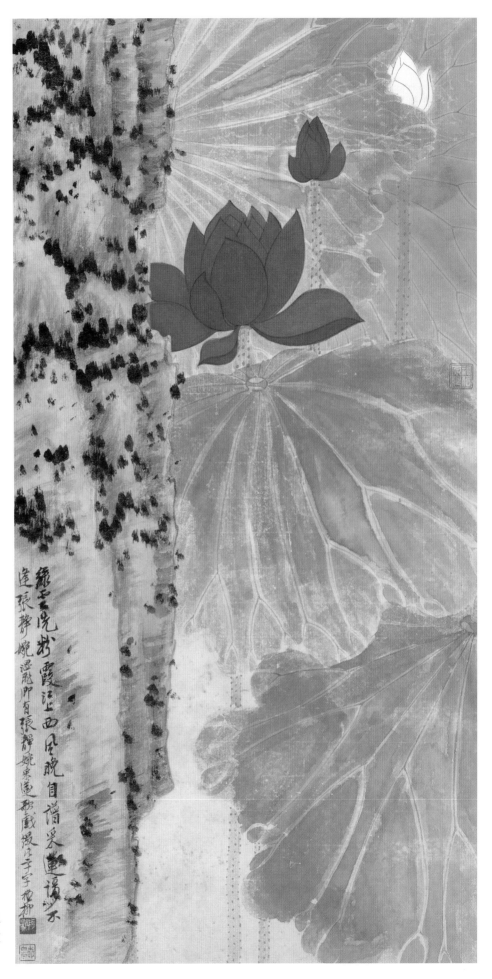

采莲图

此图描绘湖石红莲，红莲色泽鲜艳浓厚，构图别致，是画家早年的精心之作。

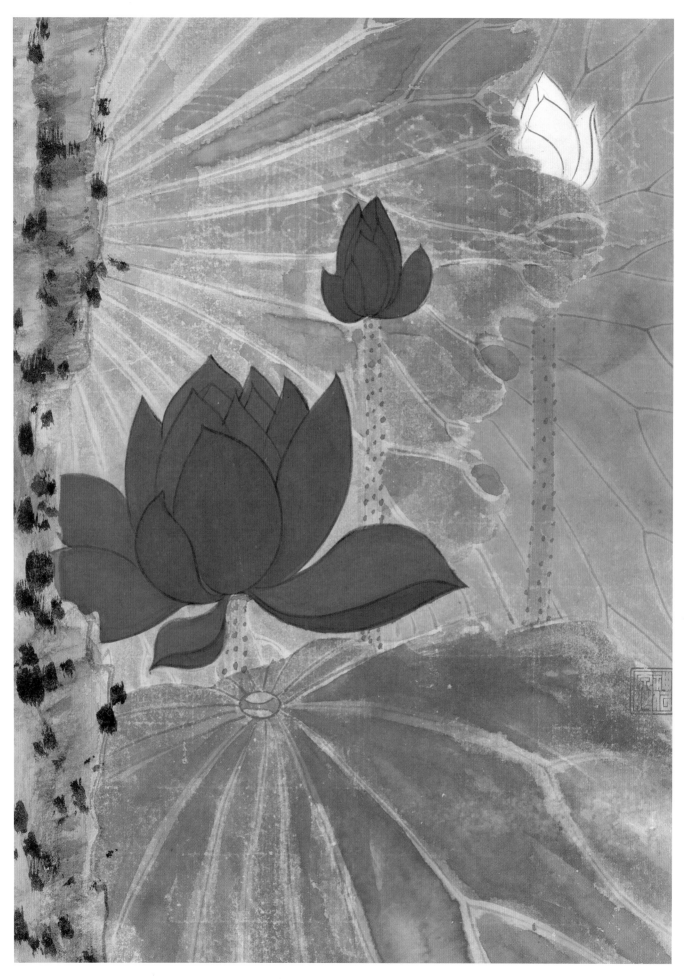

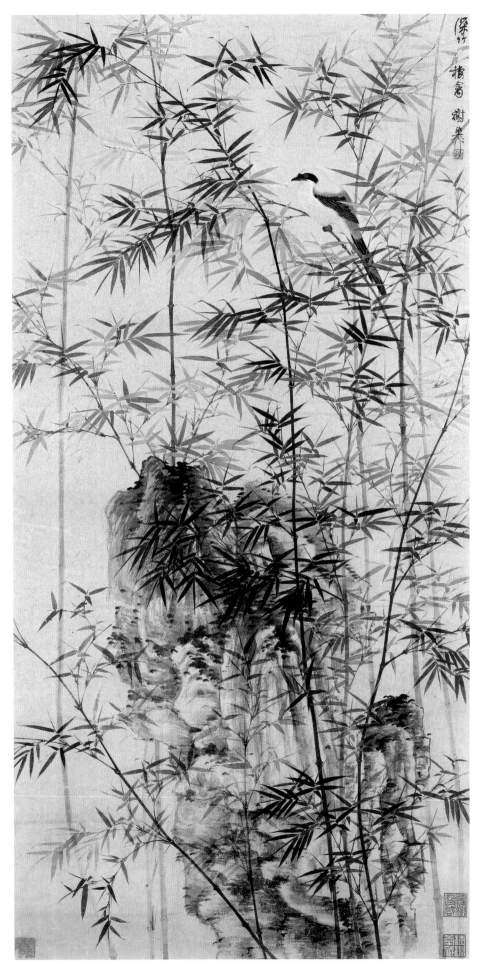

竹雀图

　　此图描绘一只伯劳立于竹林之中。谢稚柳画竹吸收宋人画法，竹叶修长，笔法精湛，伯劳师法宋代李迪《雪树寒禽图》，体现出宋人严谨精致的花鸟画风。

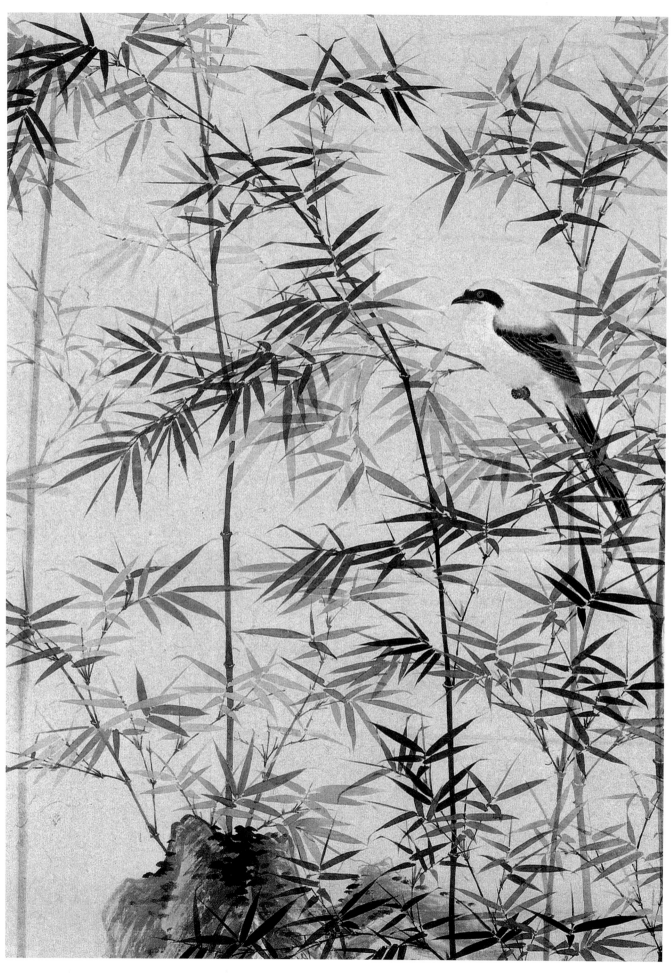

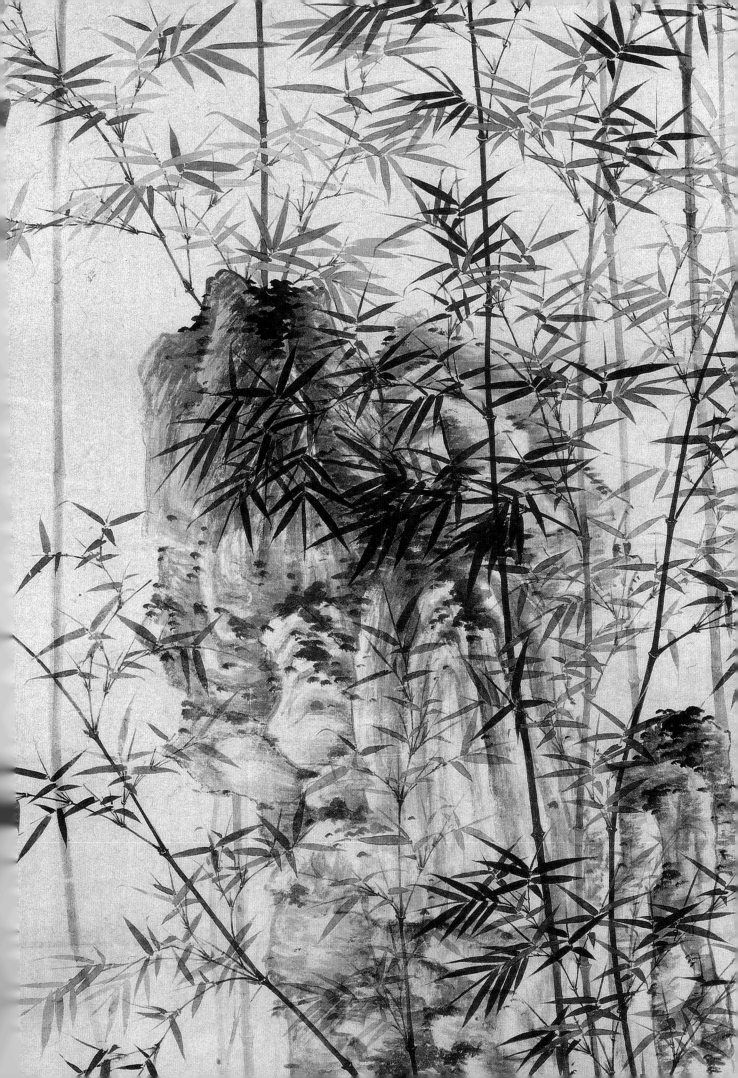

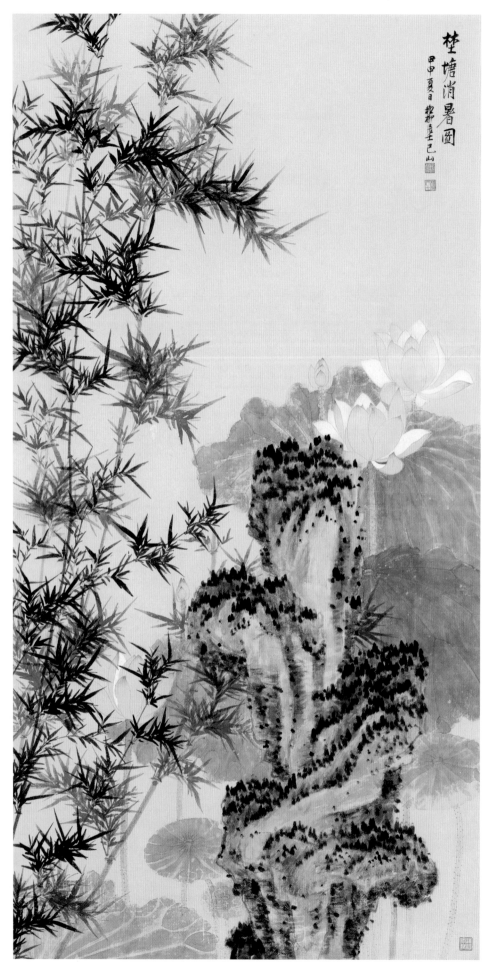

楚塘消暑图

甲申夏日 鲍柳庄于巴山

野塘消暑图

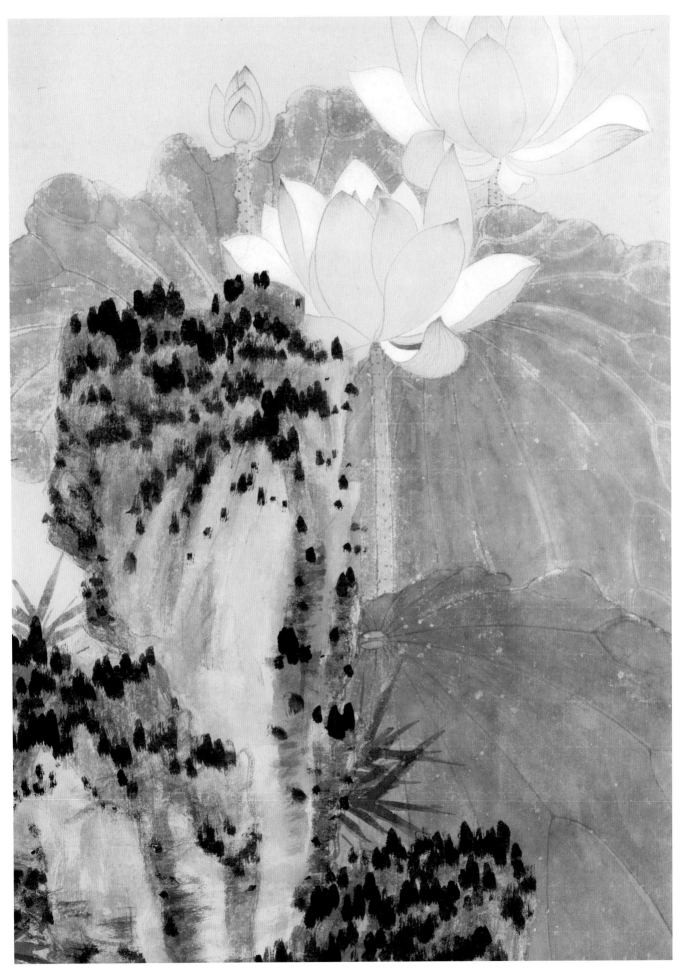

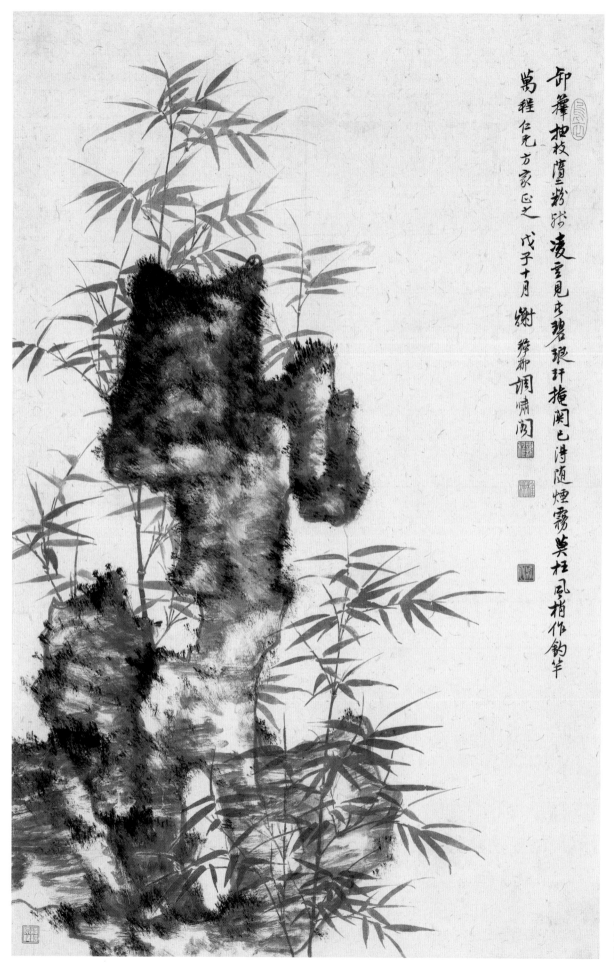

卸筆抽枝蘸粉妝
凌雲見本碧琅玕
拖闌已淨隨煙霧
莫柱風梢作釣竿

萬程仁兄方家正之　戊子十月　謝稚柳調嘯閣

竹石圖

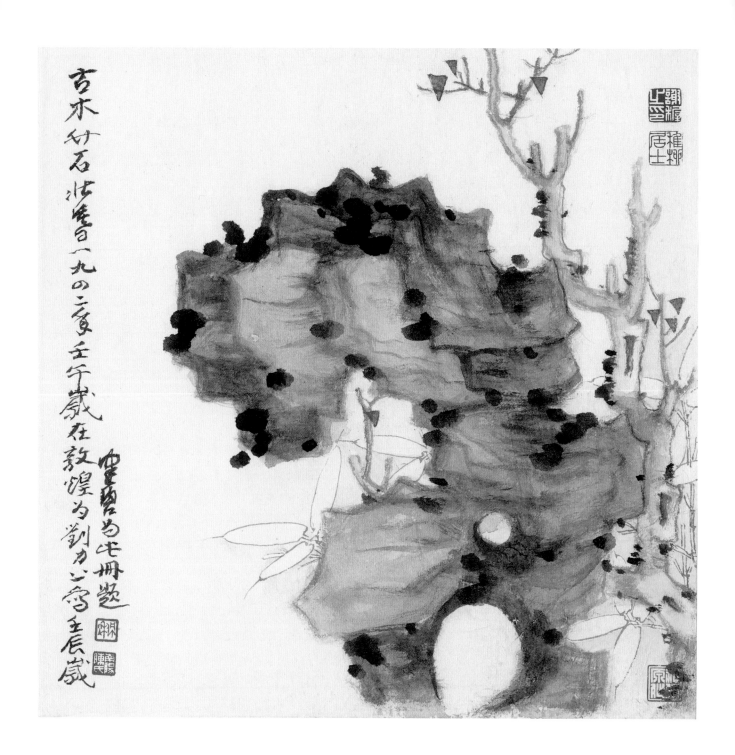

花鸟册（六开）

　　此册是谢稚柳早年师法陈洪绶的花鸟画作品，分别画竹石红叶、桃花、水仙、梅花、茶花、萱花，既有陈洪绶古拙的画法，也体现了其自身清雅的笔墨性格。

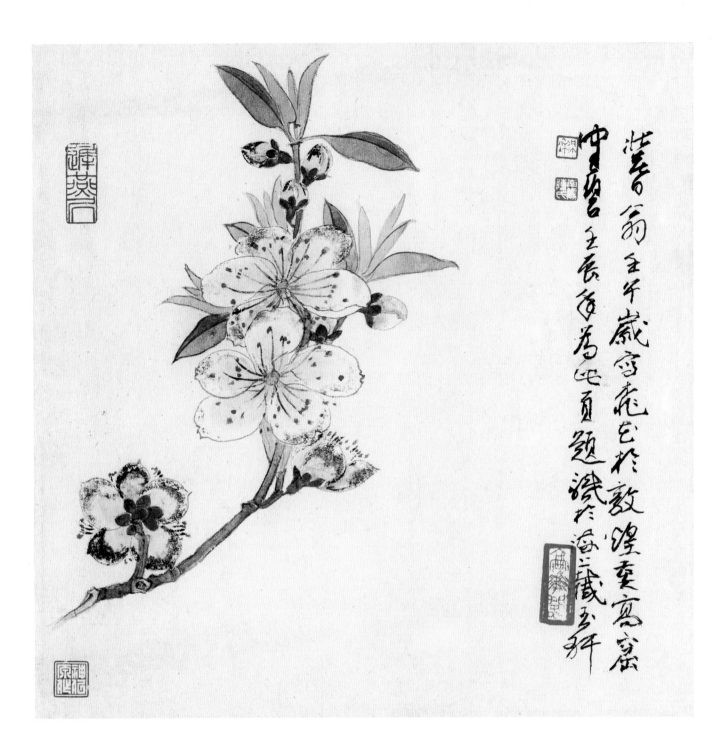

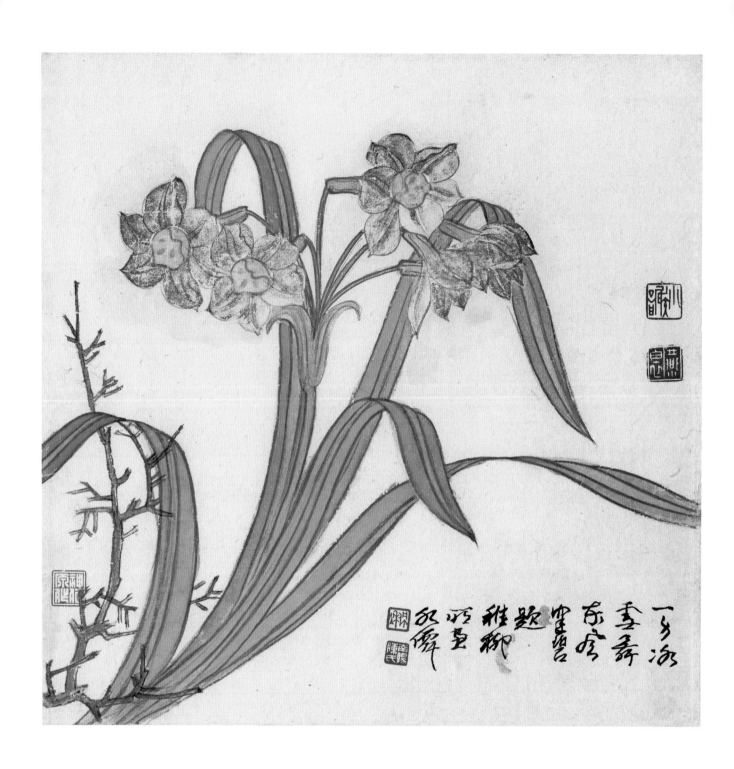

題稚鄉咏雪水仙一方泓李壽東客窒窒以望冷陽陳民

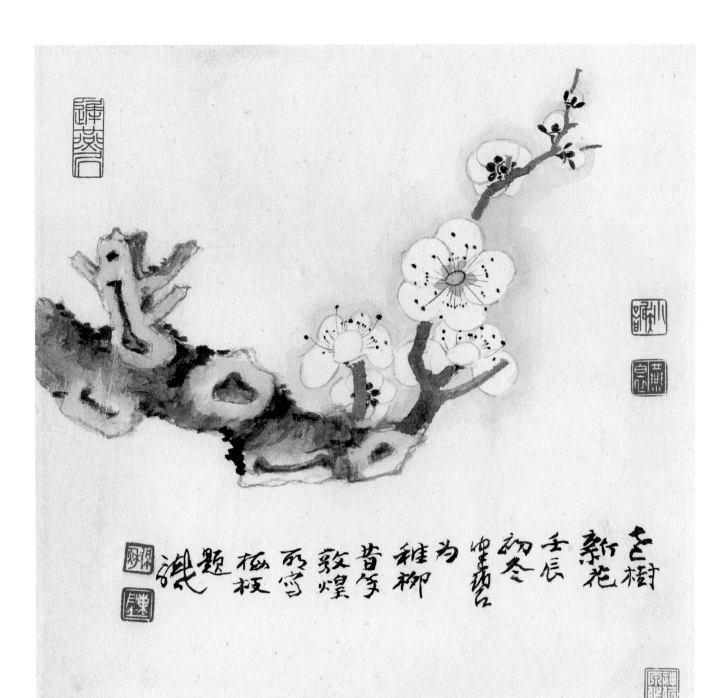

老樹新花 壬辰初冬雪窗為稚柳昔笑敦煌而寫極拙枝題識

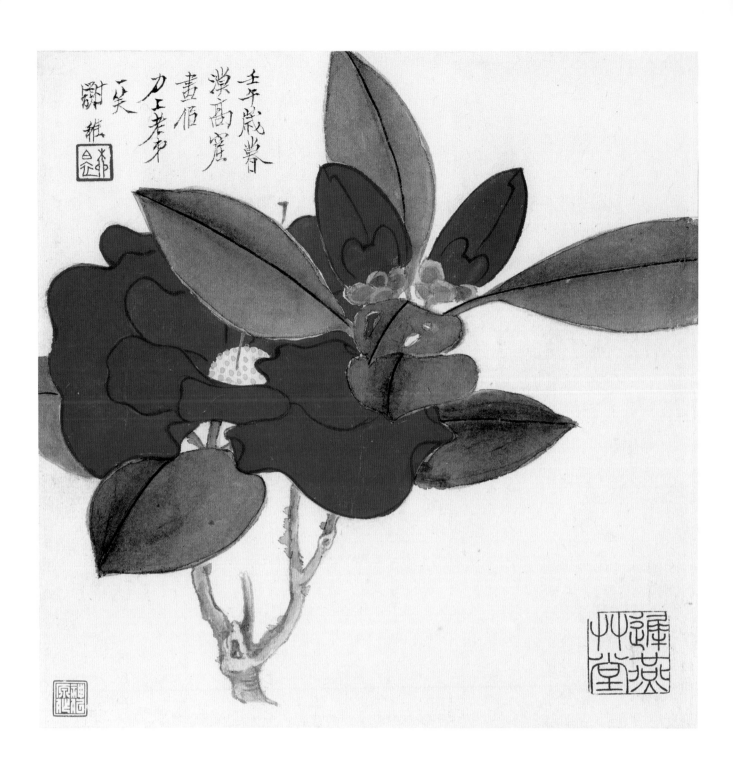

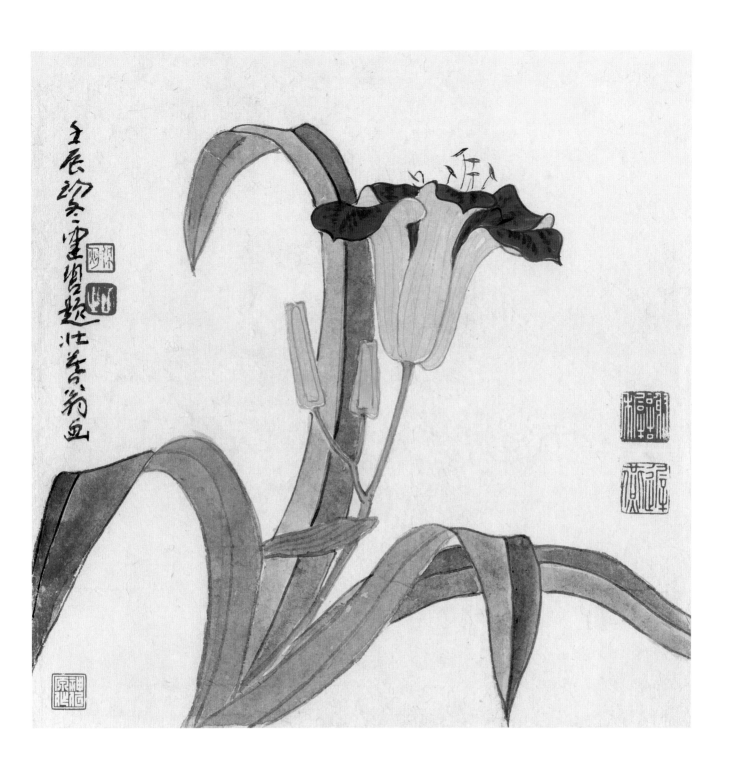

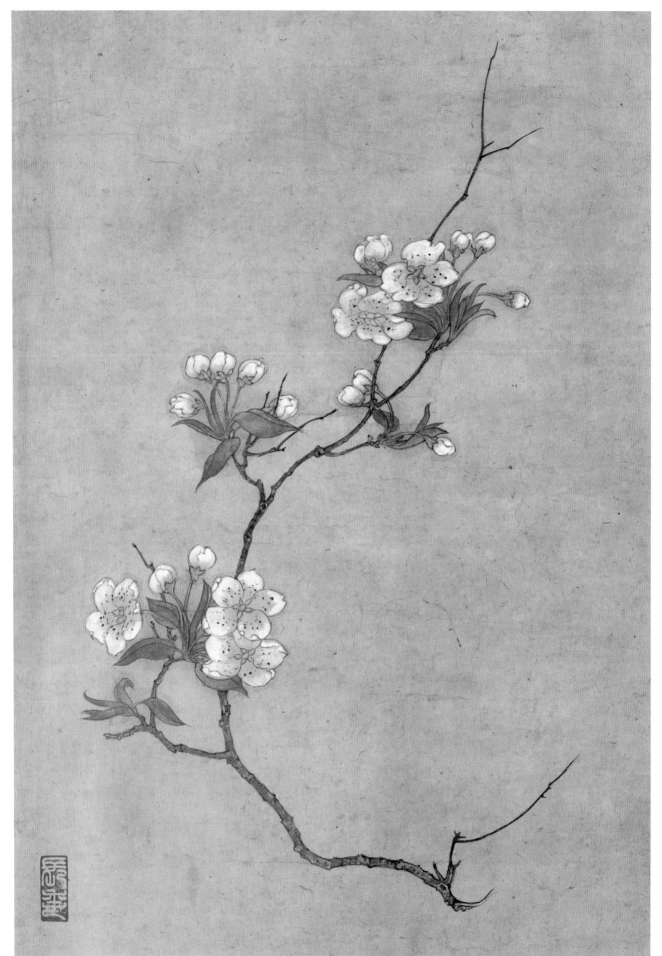

杏花图

16

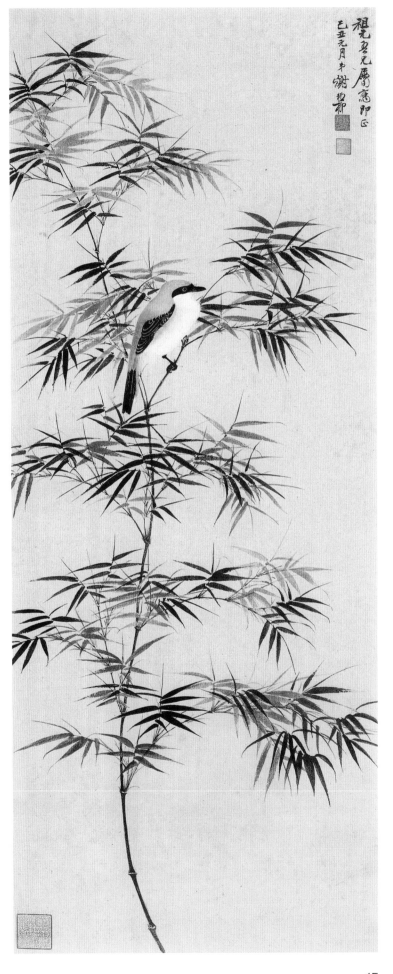

竹雀图

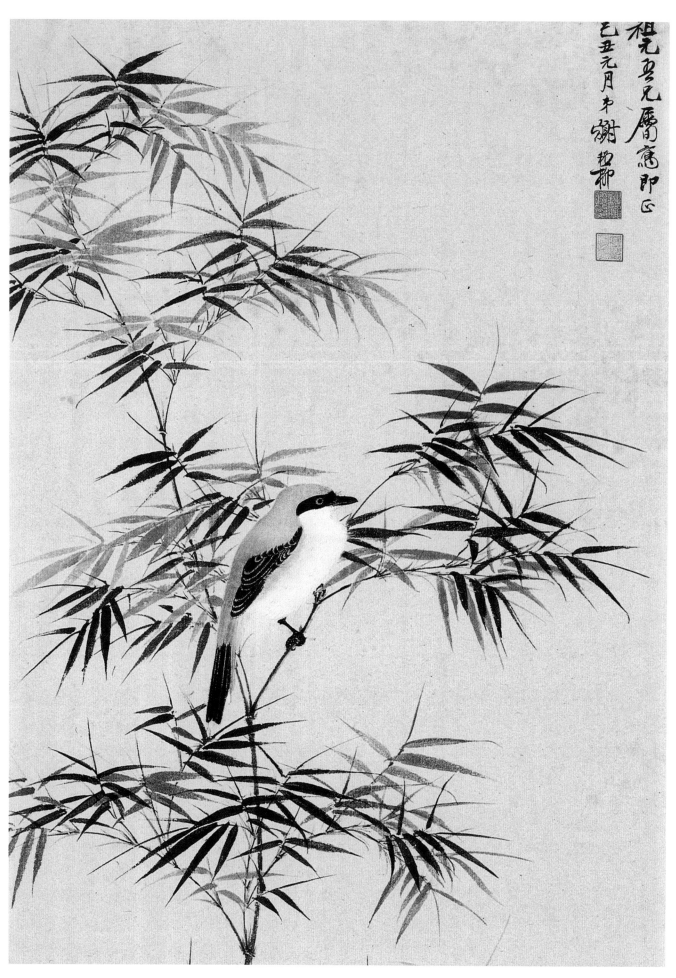

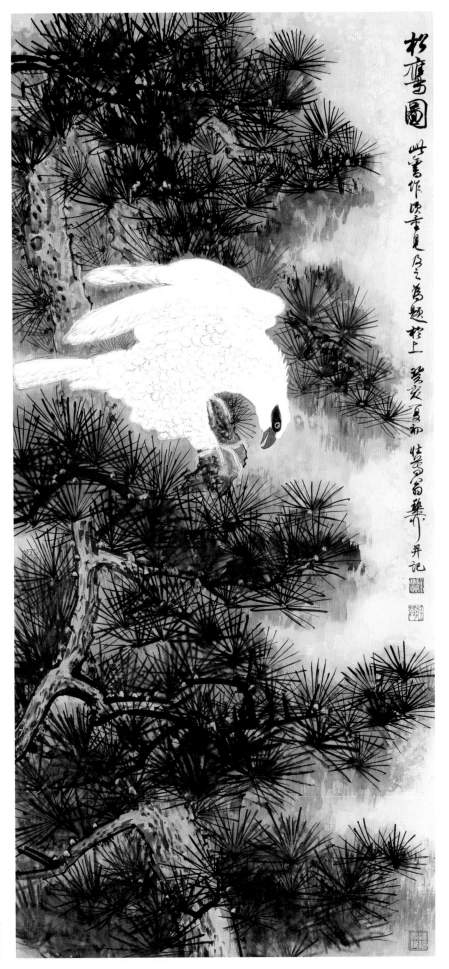

松鹰图

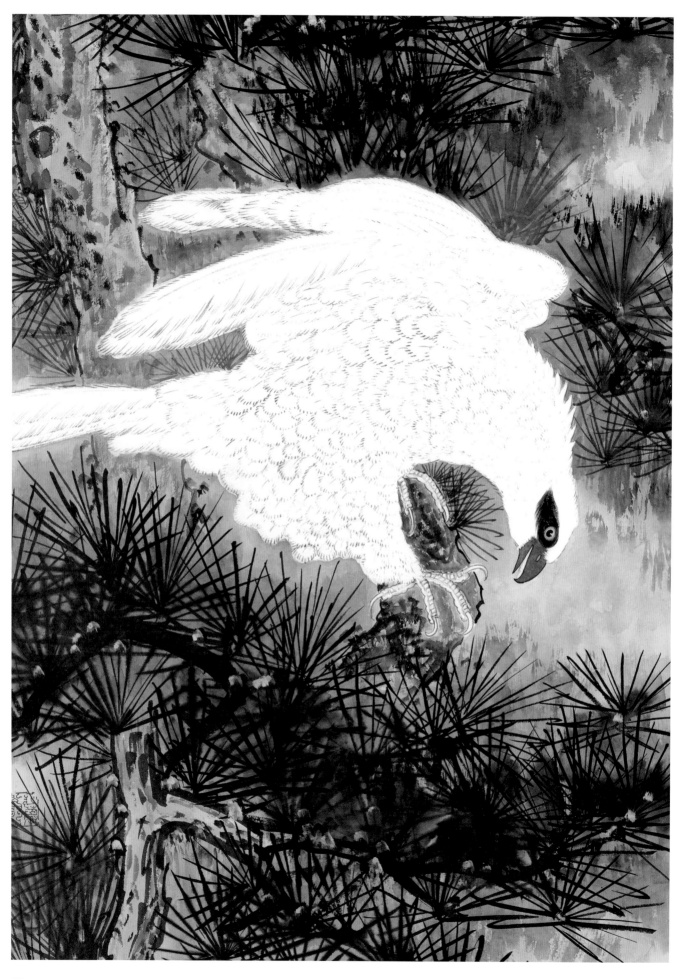

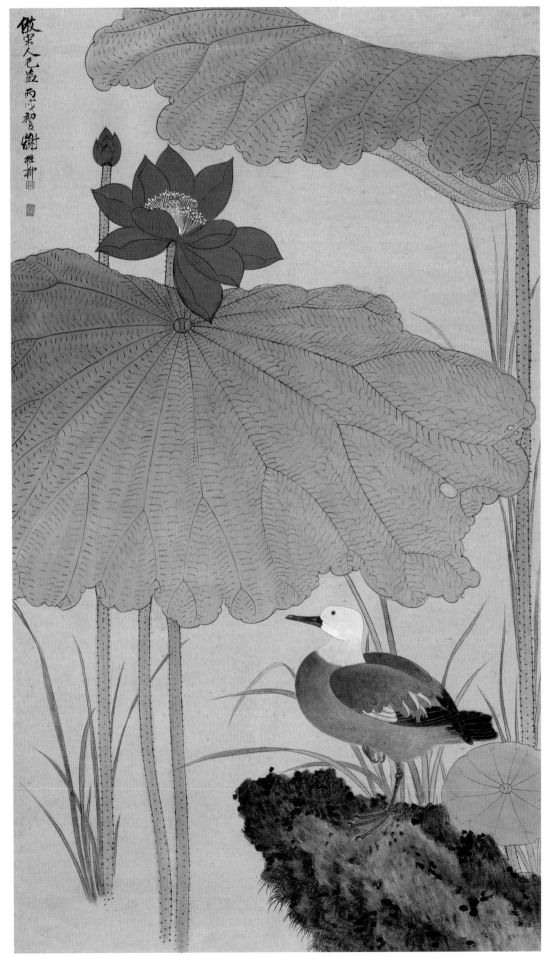

横塘野鹜图

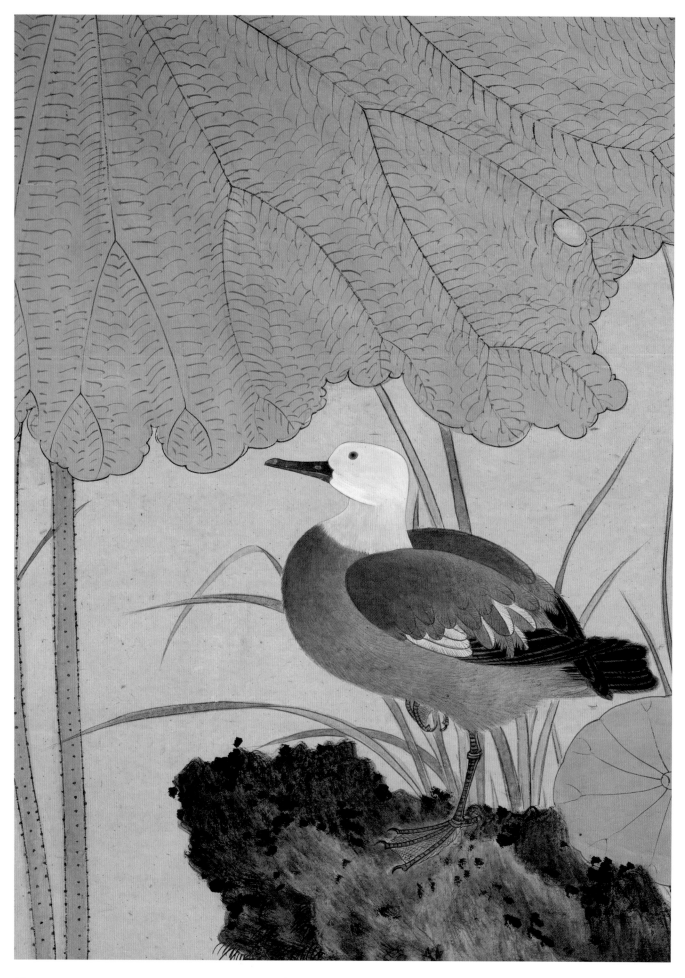

22

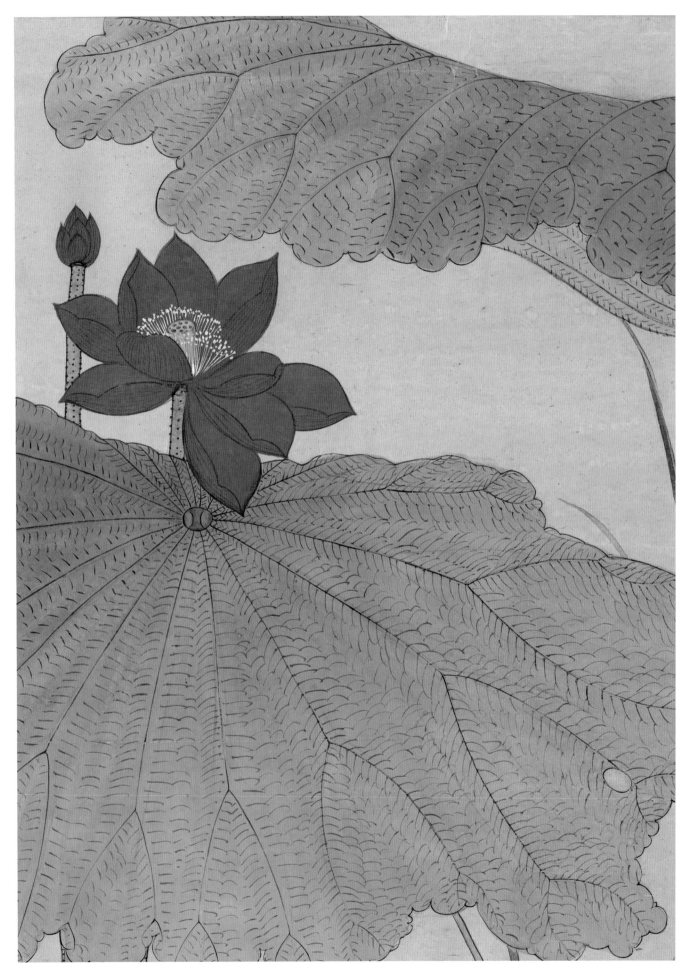

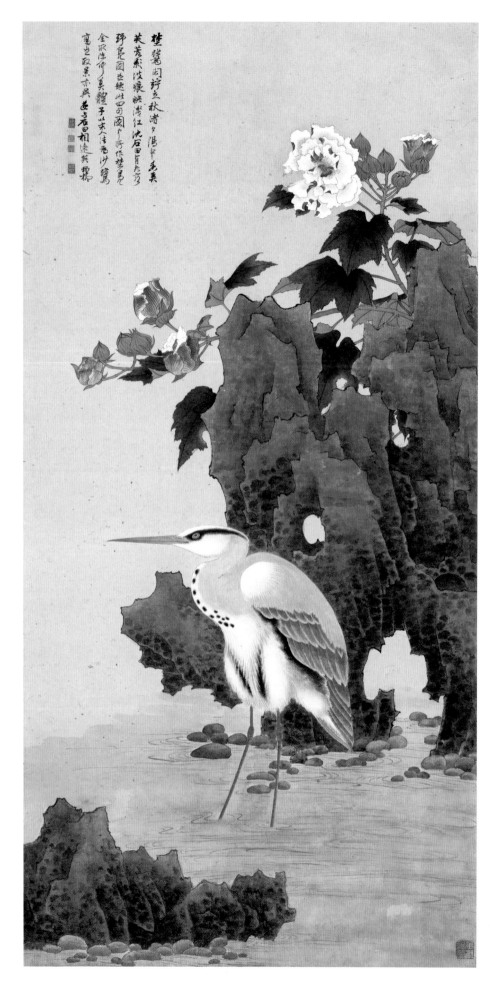

一路荣华图

24

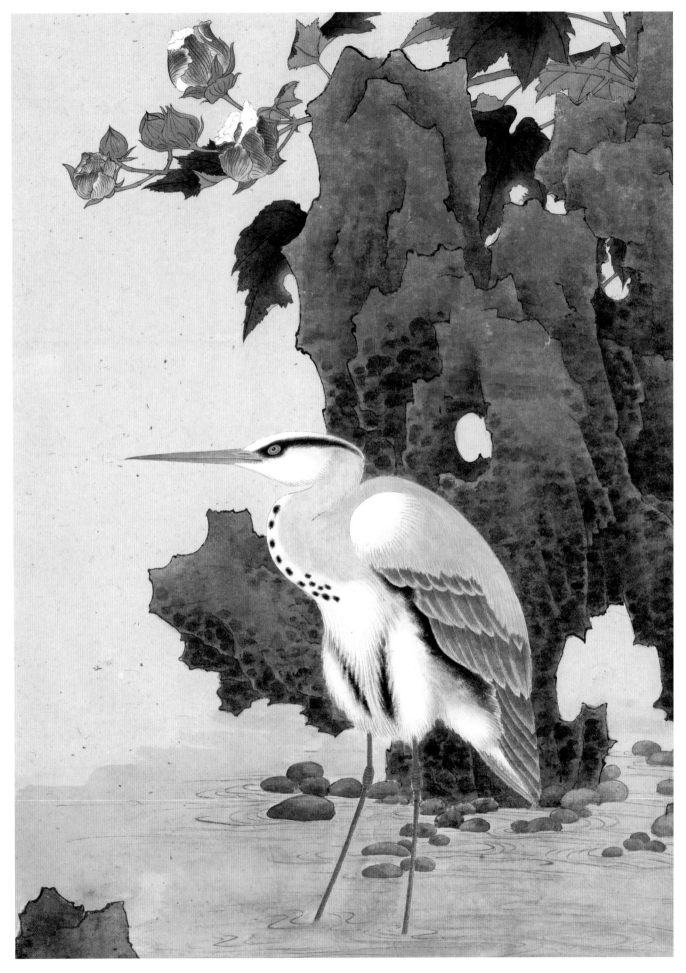

暗夕陽中玉蕊
紅沈石田有夫芙
图中所作芙蓉
與常人佳為沙鷺
石田相遠矣 瓘樓

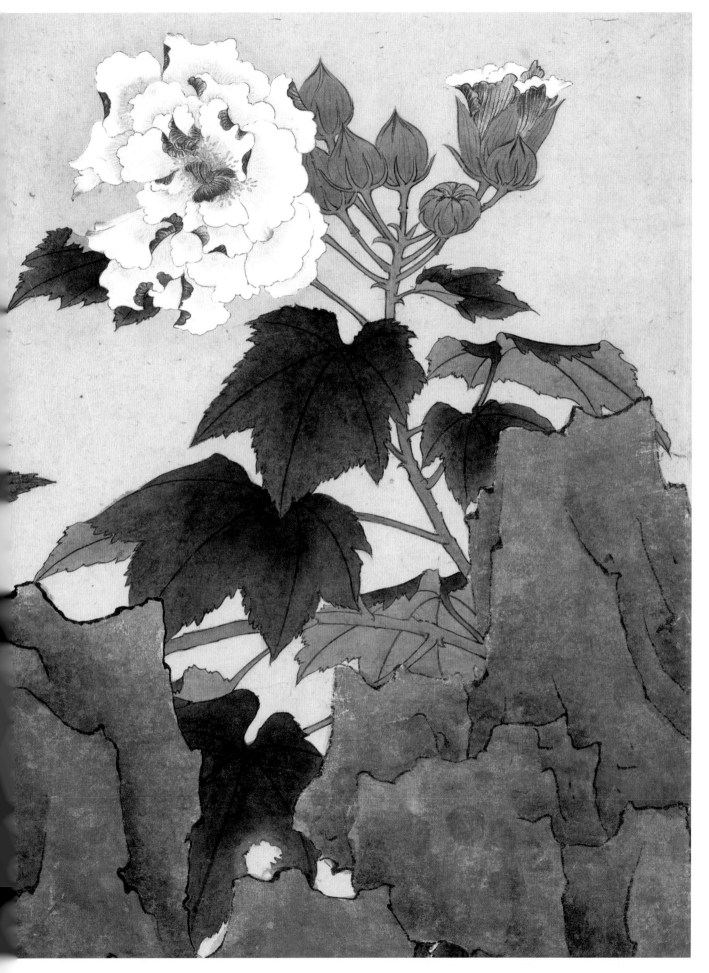

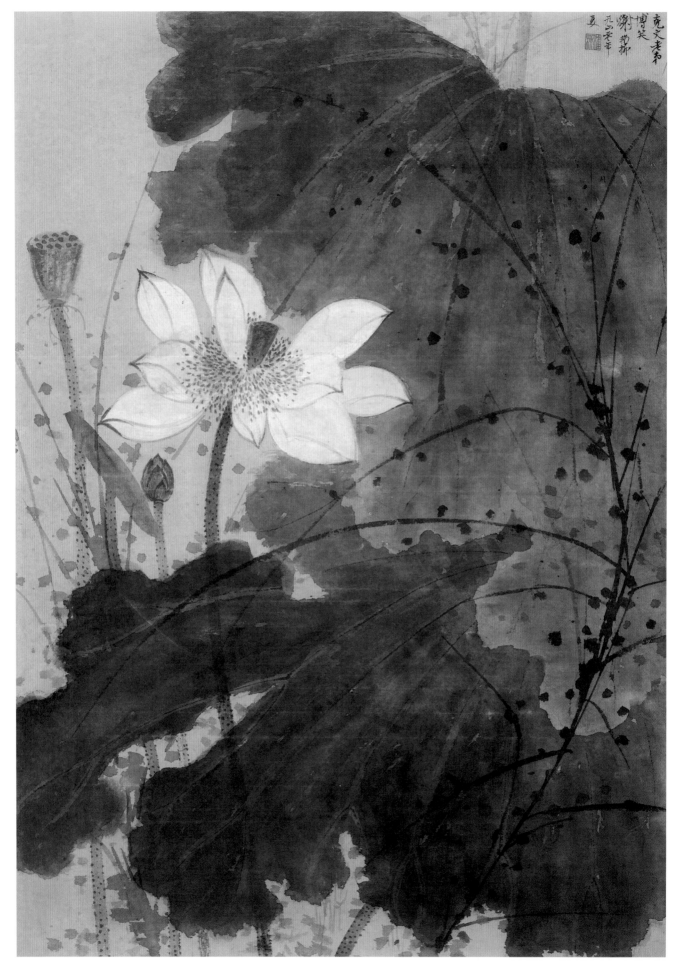

荷花图

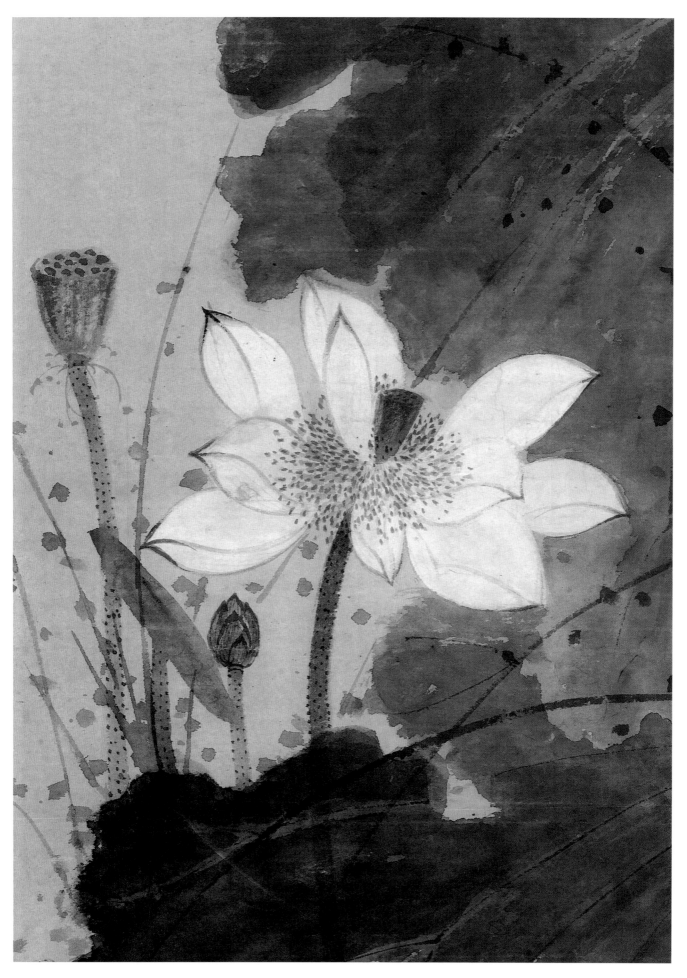

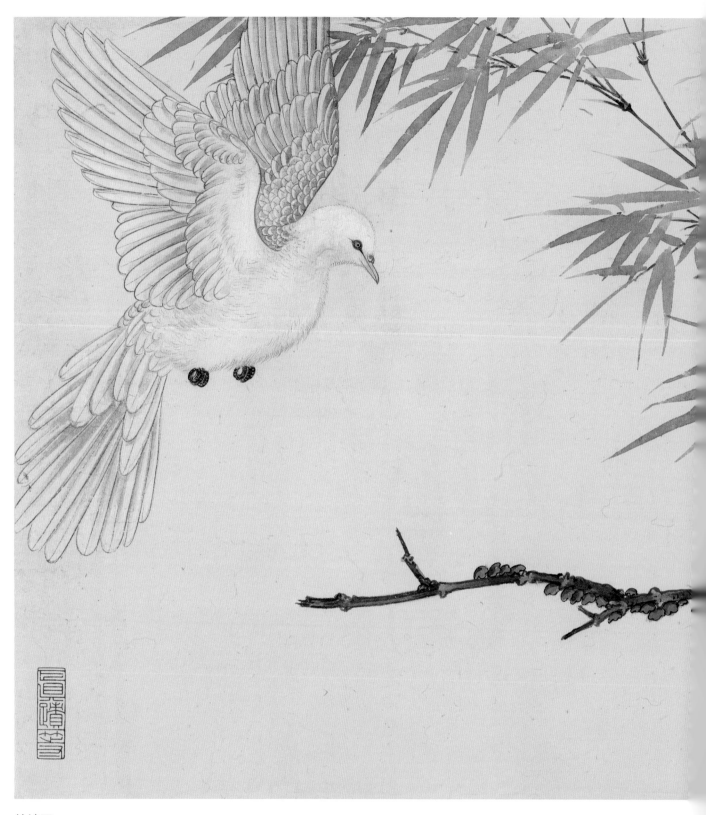

竹鸠图

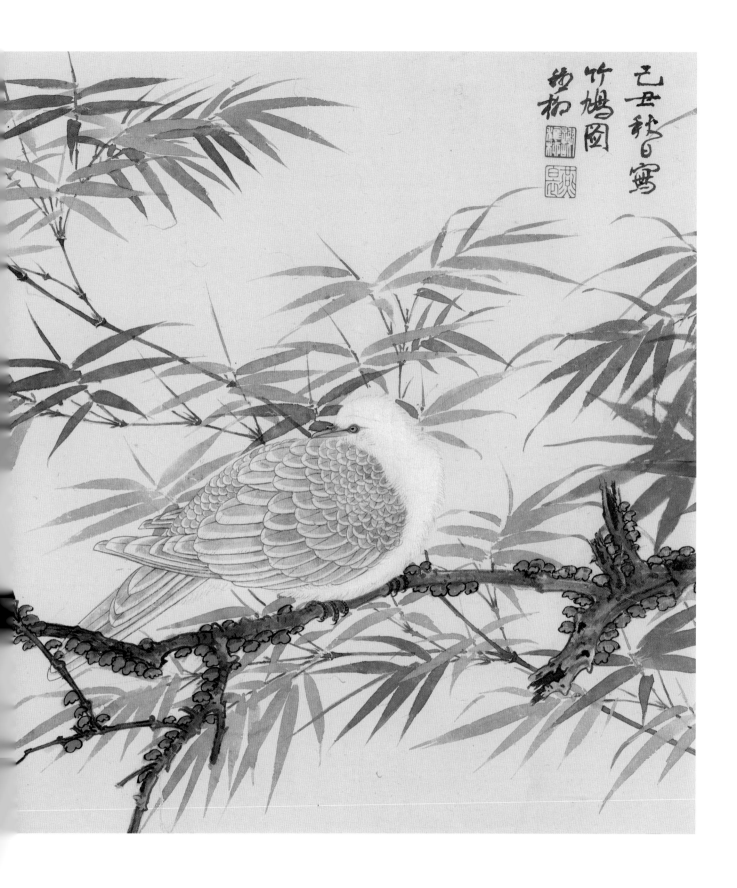

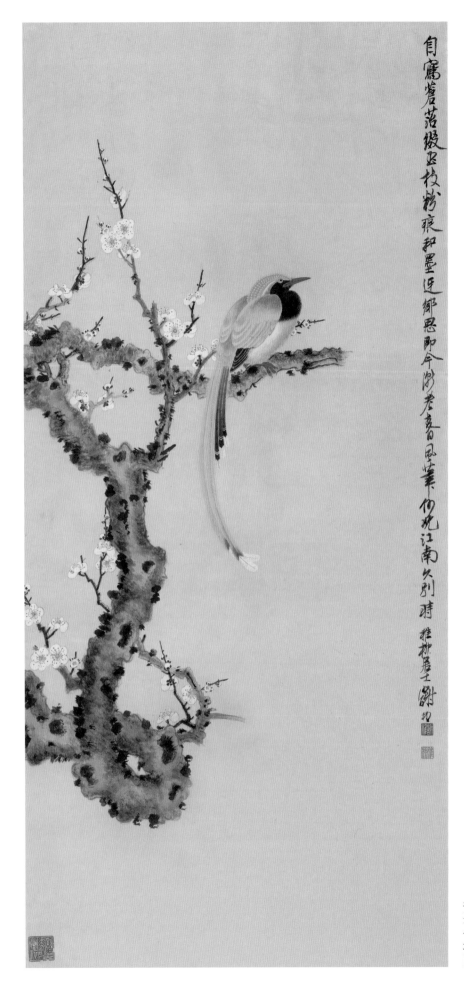

自窗岩蓄落缀花枝粉痕和墨迟乡思即今湖光老春风一棹何处江南久别时 稚柳居士谢稚柳

芳华雀枝图

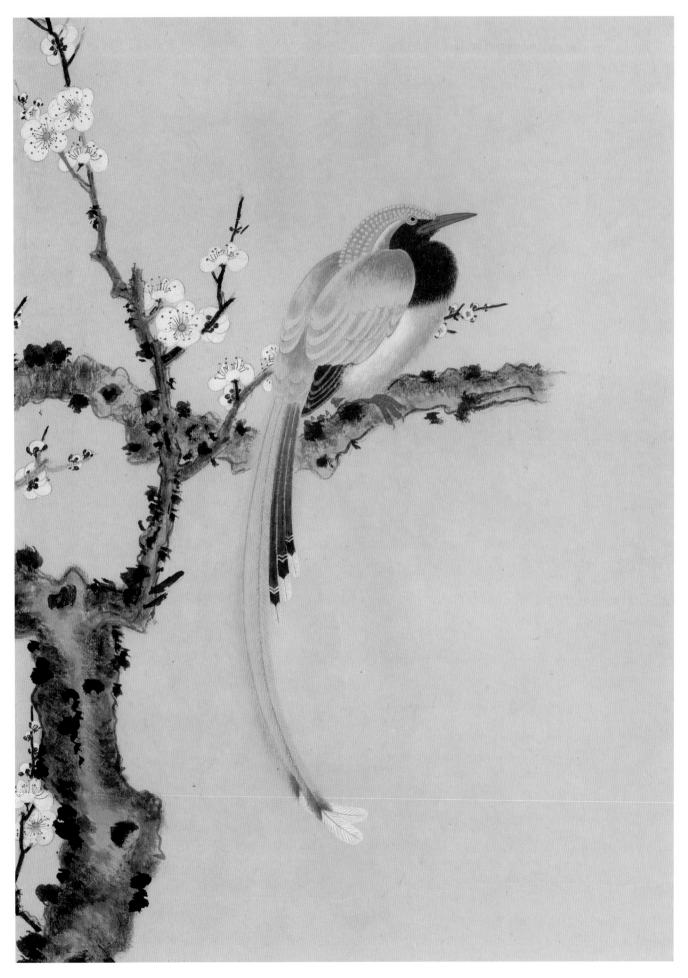

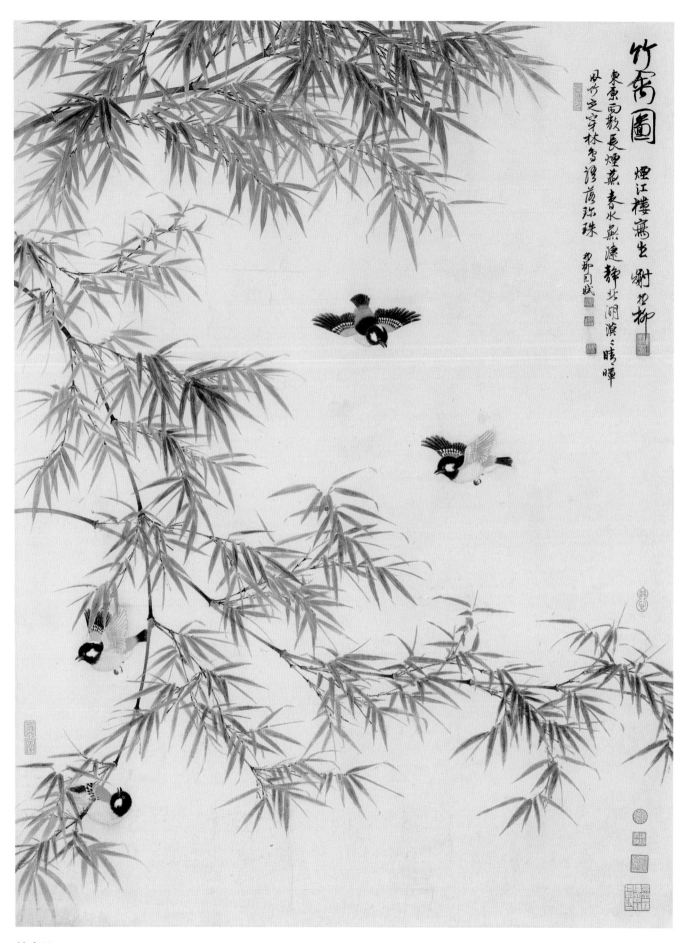

竹禽图

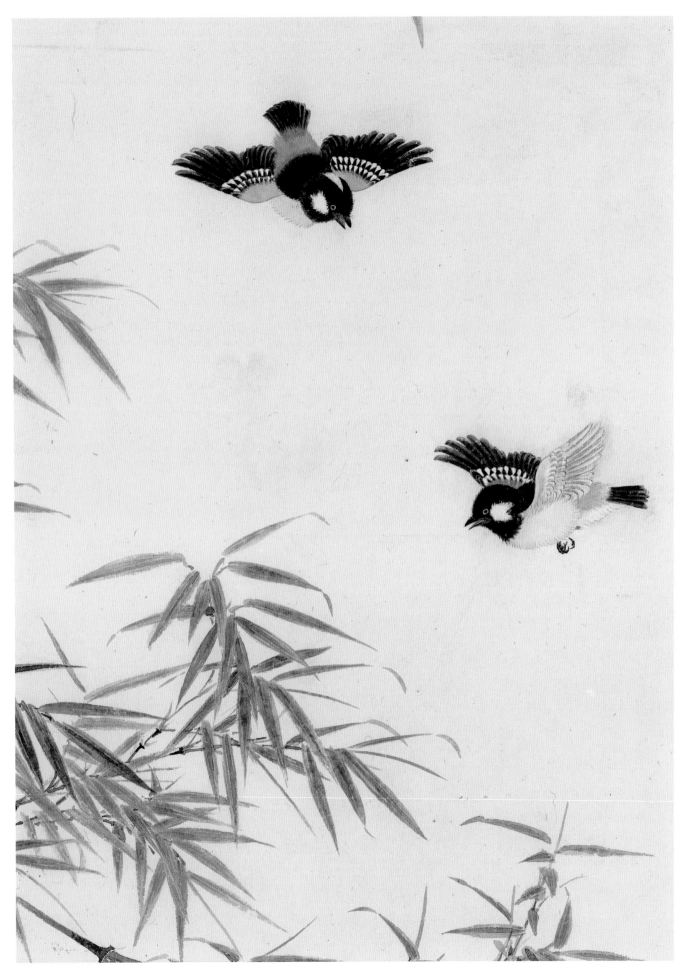

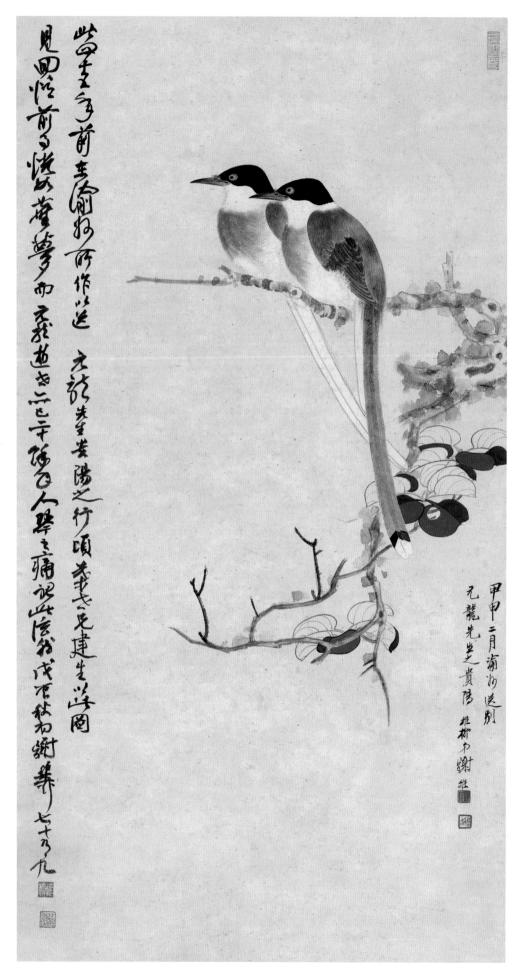

红叶双鸟图

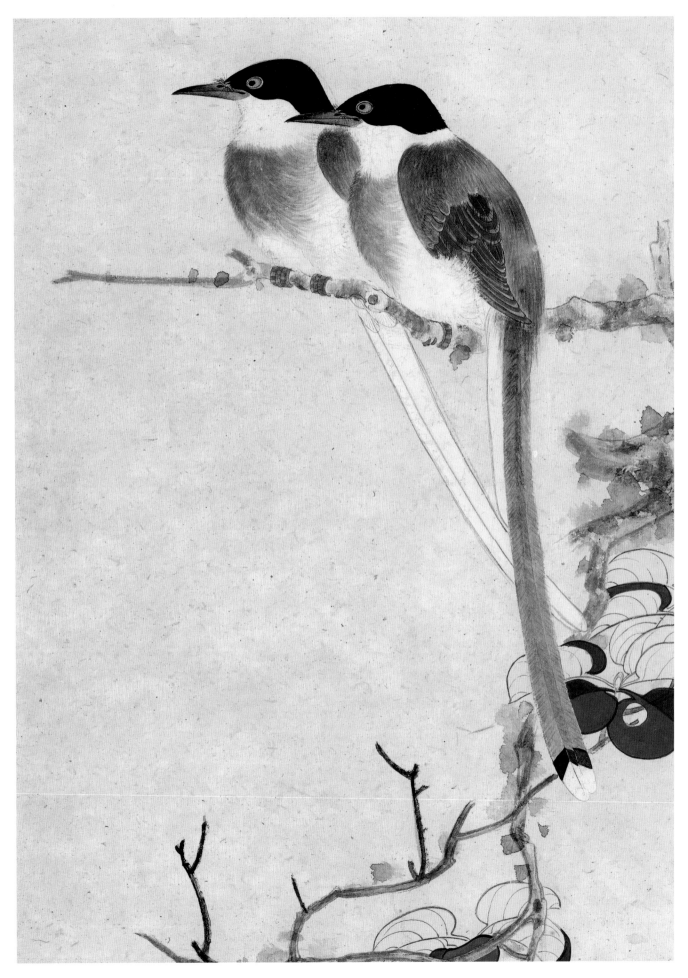

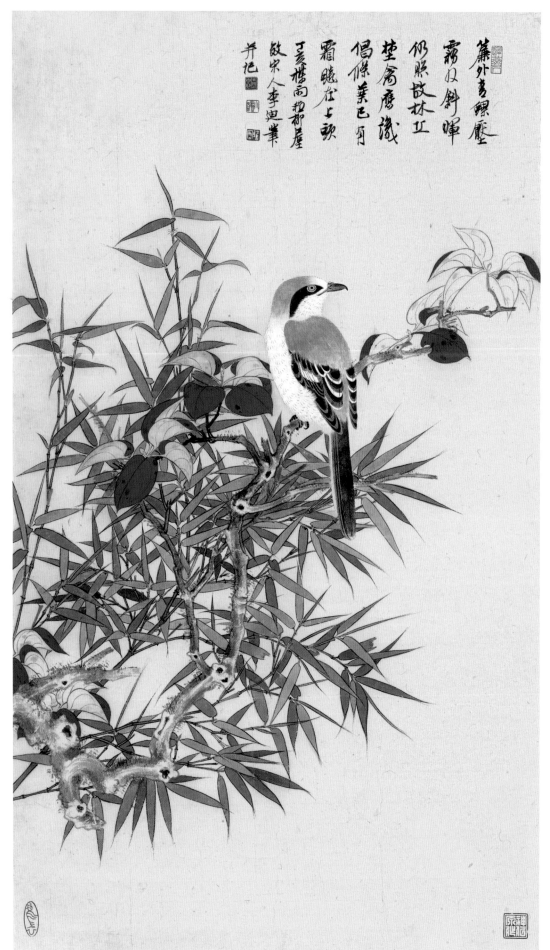

枫叶竹禽图

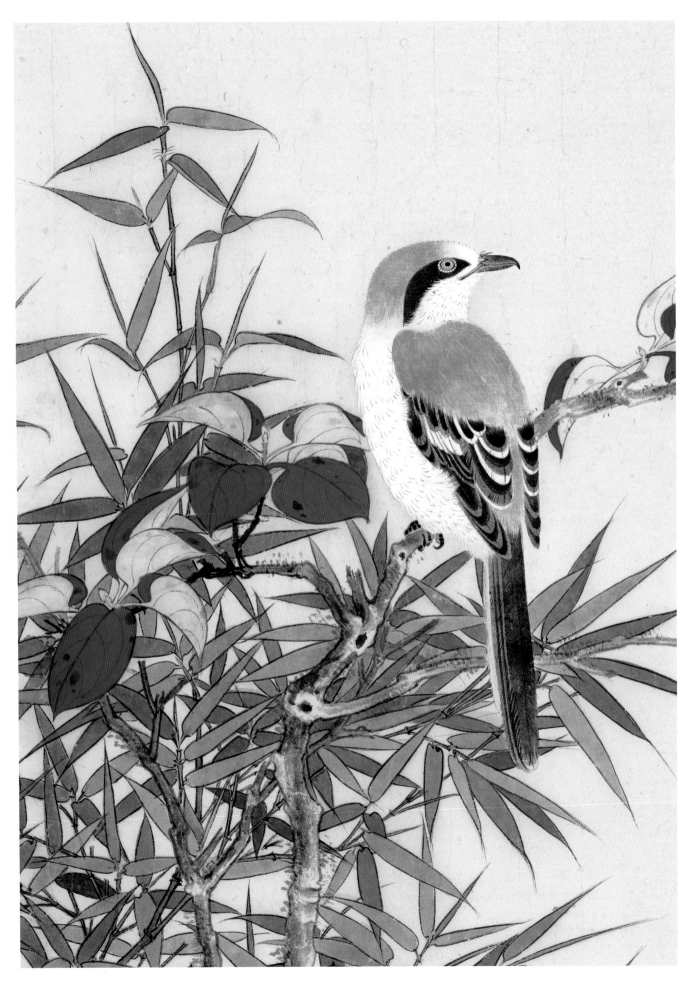

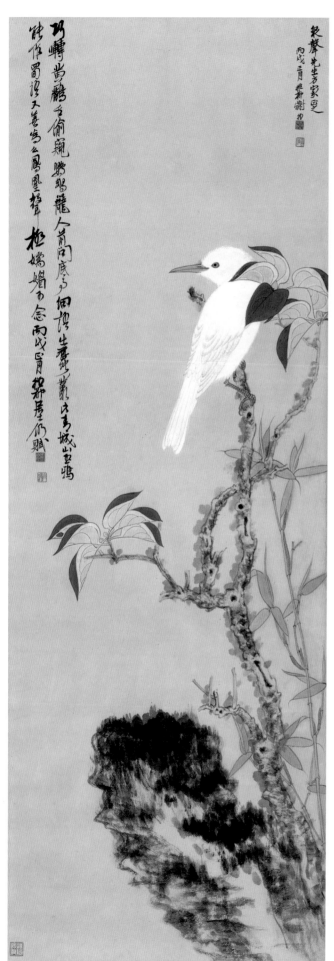

青城山玉鸦图

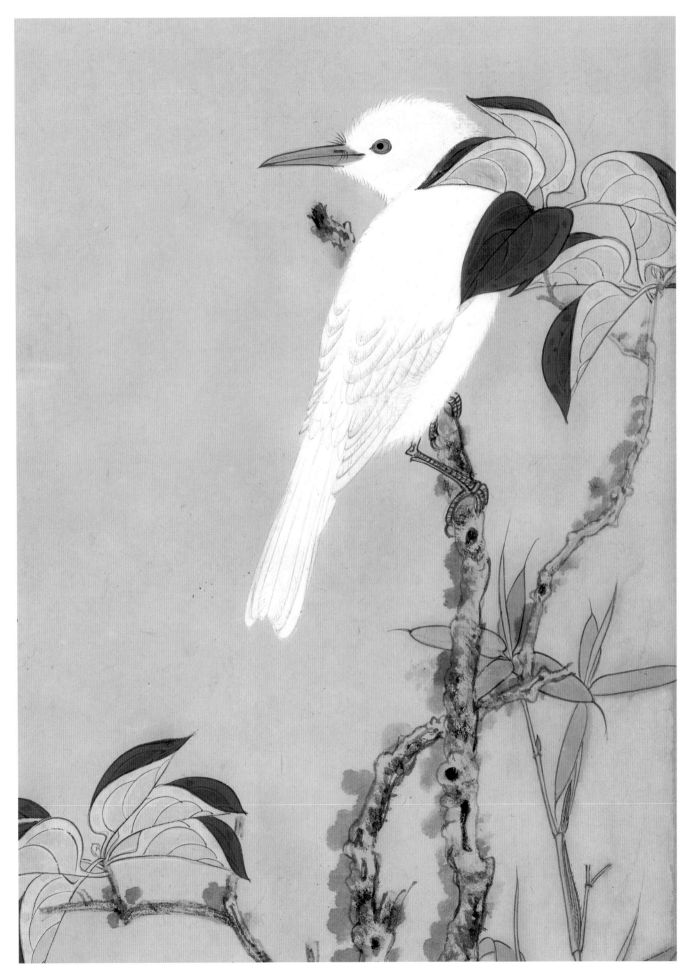

41

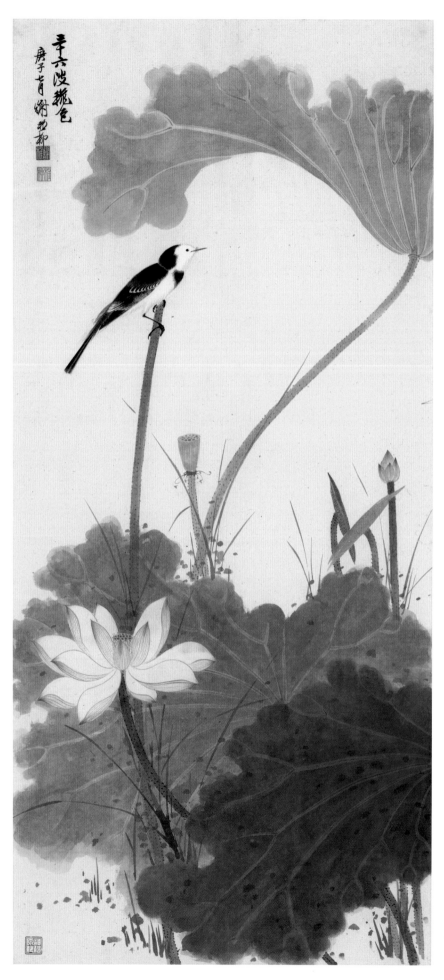

三十六陂秋色图

　　此图描绘一只鹡鸰立于荷杆之上，鹡
鸰常在水边活动，故又称"点水雀"，常
与荷花相配。

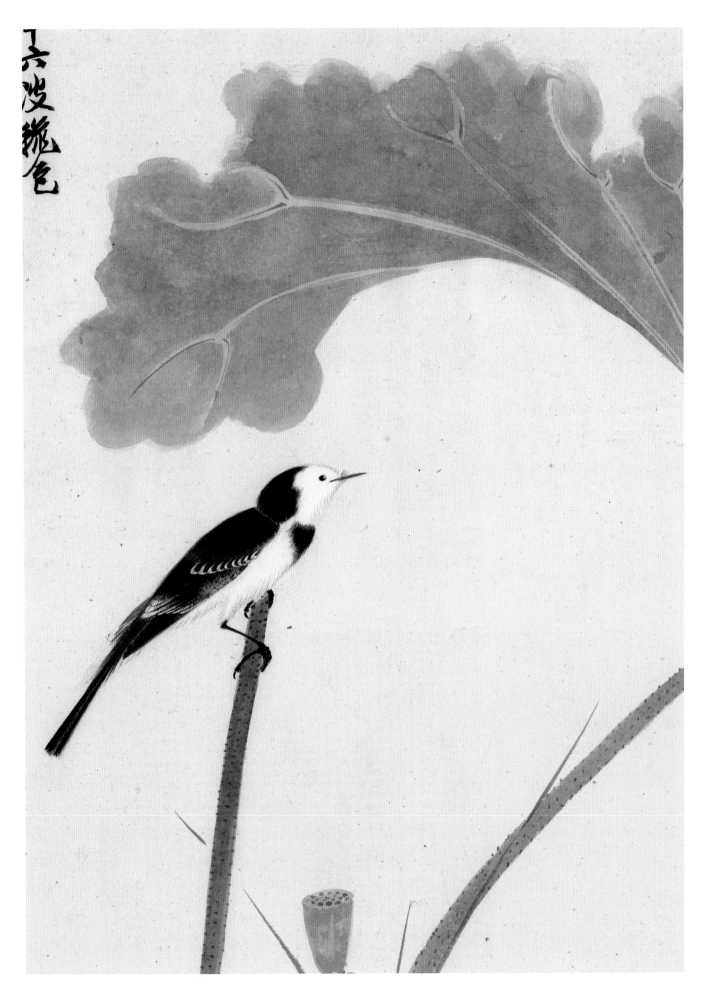

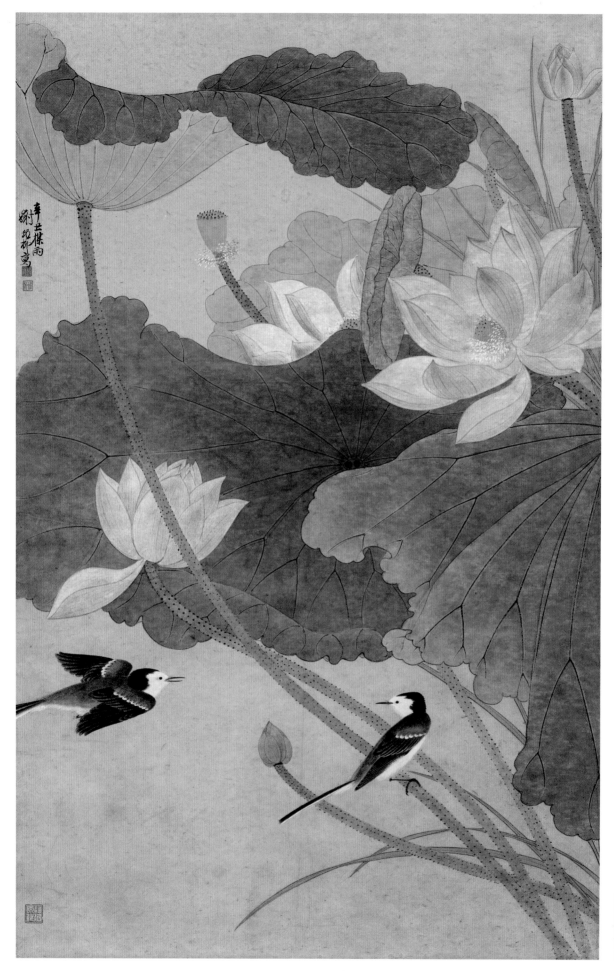

荷花鹡鸰图

44

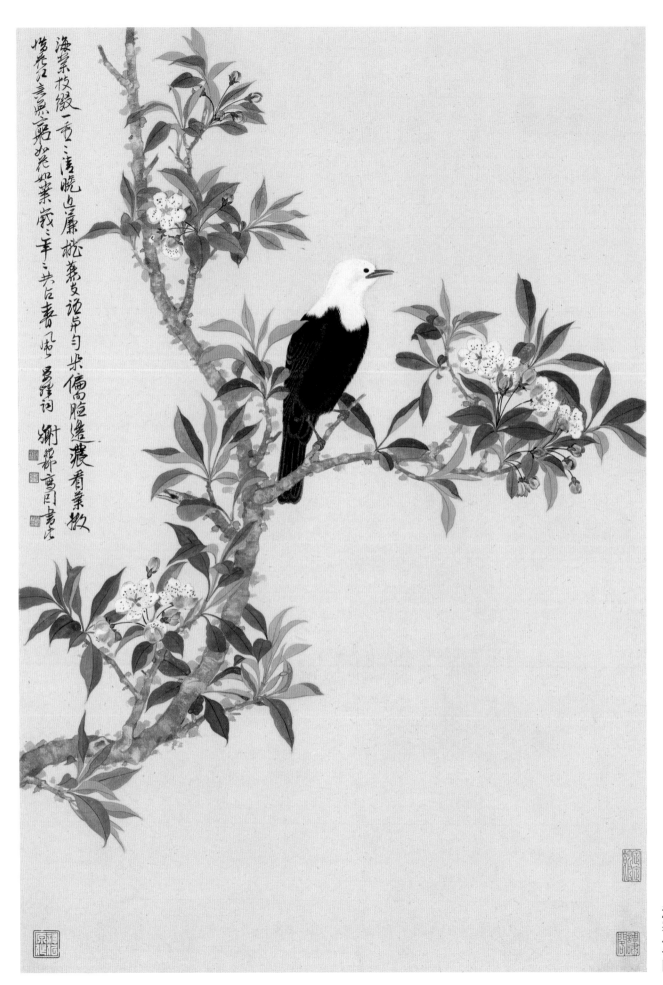

海棠枝缀一重一重清晓点廉松蒸芝语尔尖偏腹遥浓看叶椒惜花江意思一斑如花如叶岁岁年年共白春风昌隆词 谢稚寫[印]

海棠小雀图

48

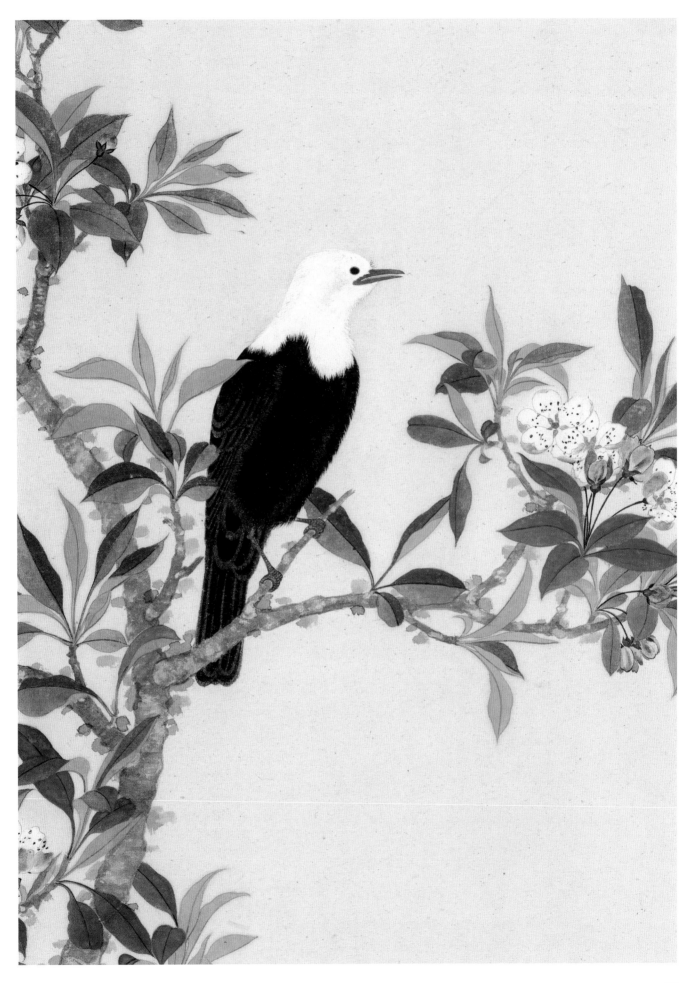

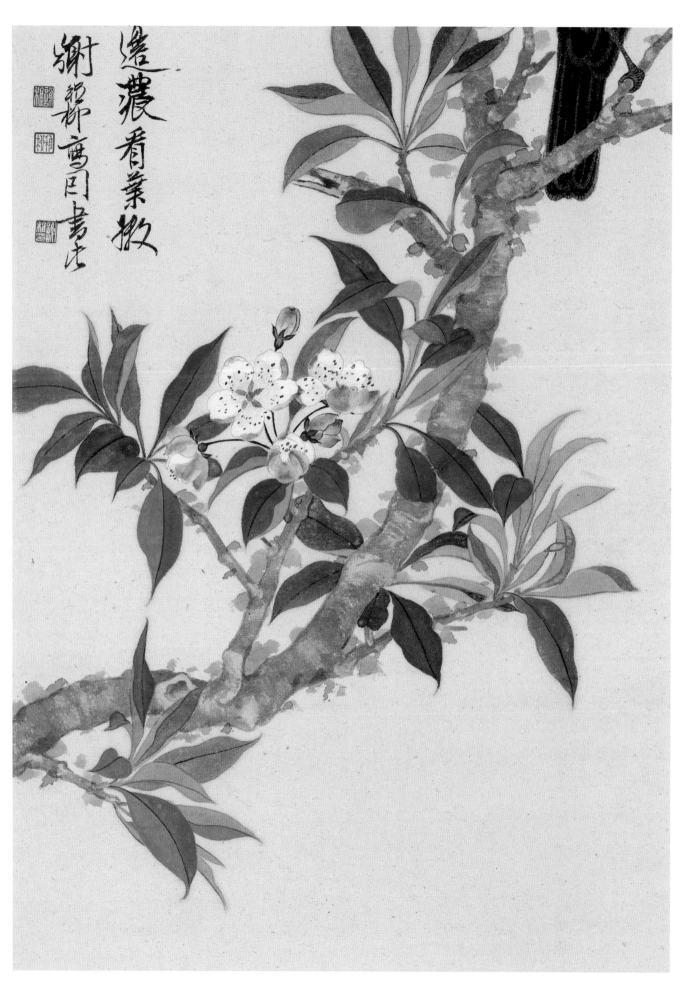

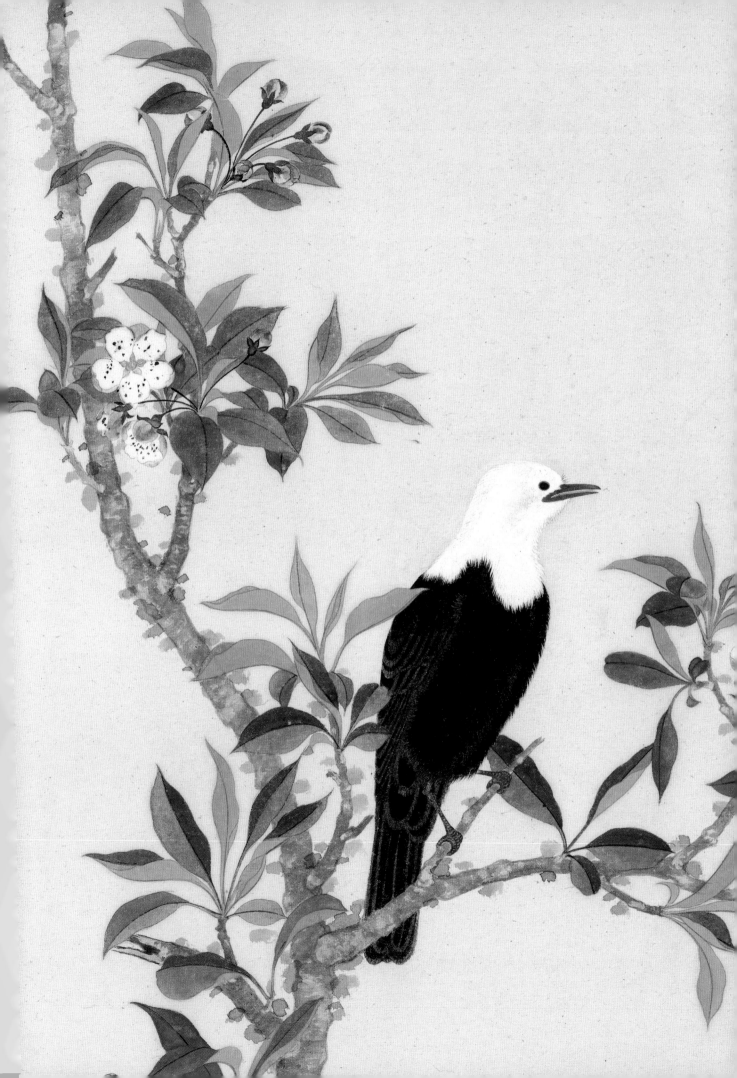

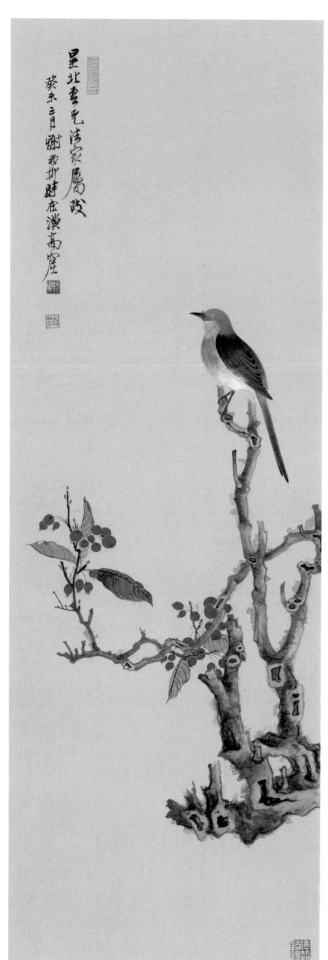

星北吾兄法家屬政
癸未三月謝稚柳時在漢高窟

秋实山禽图

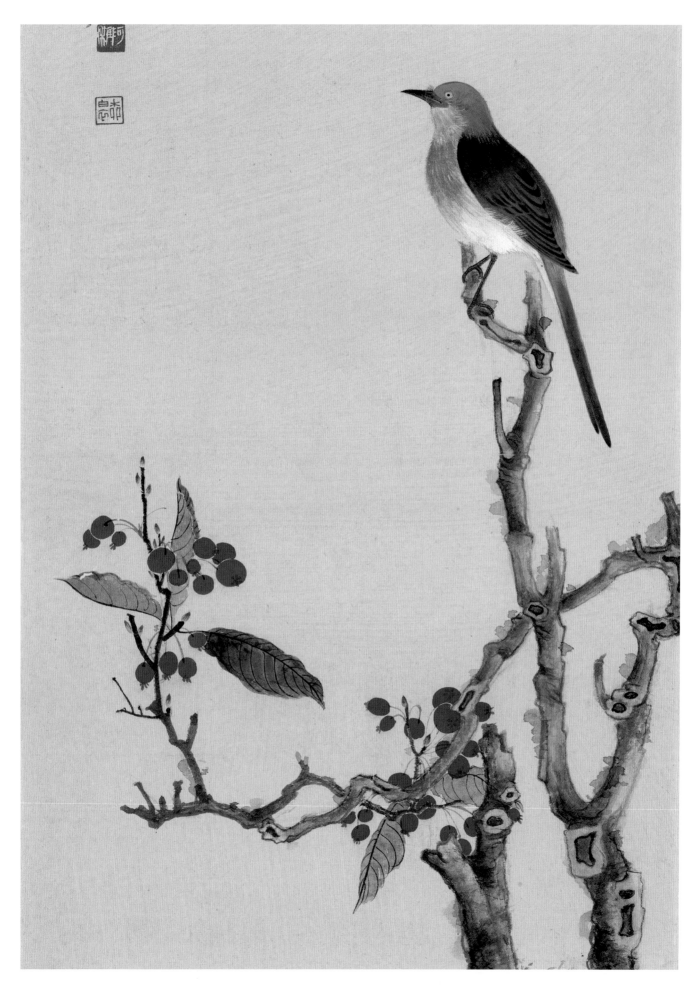

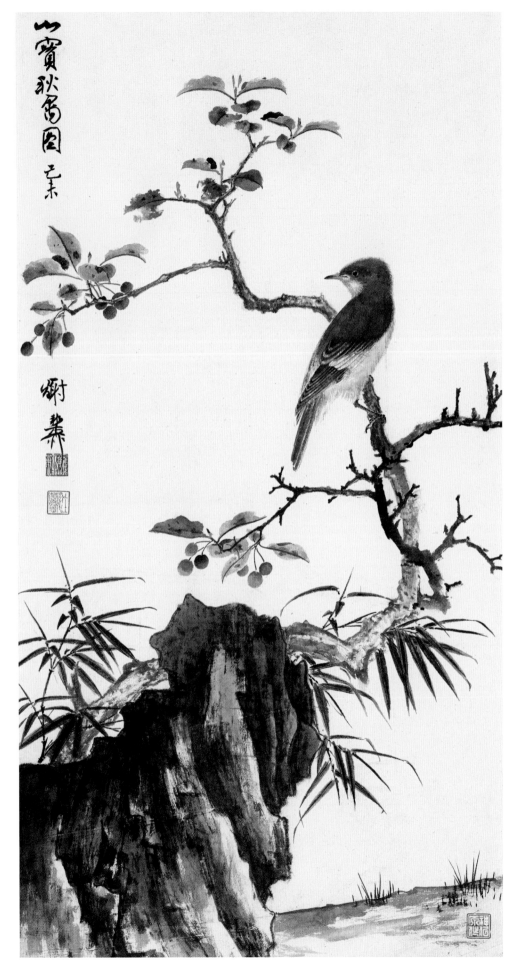

山实秋禽图

54

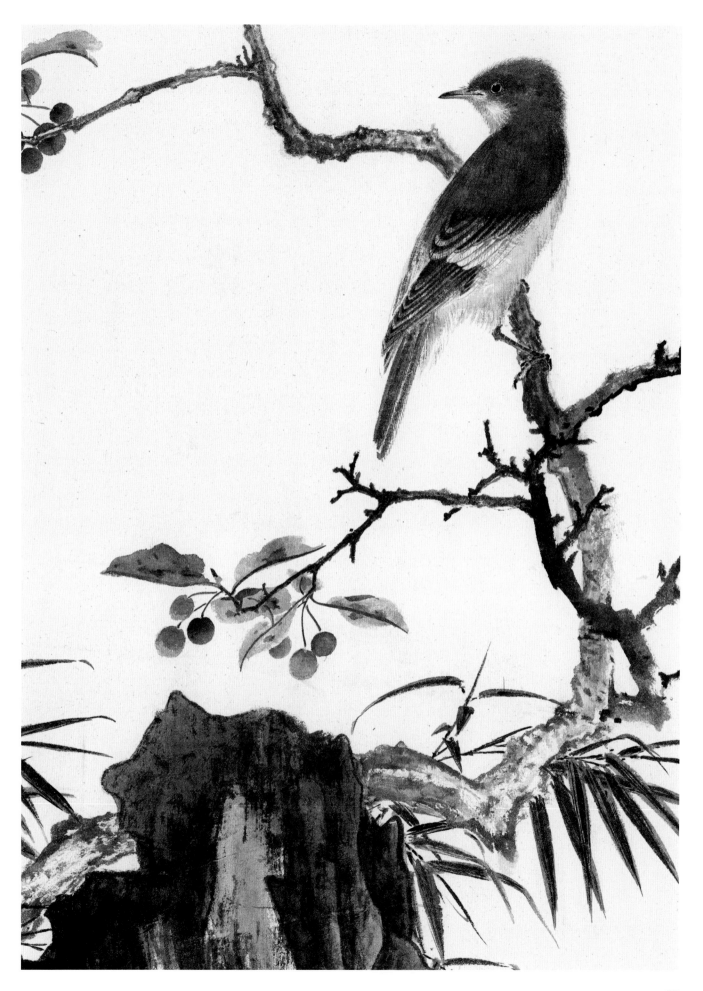

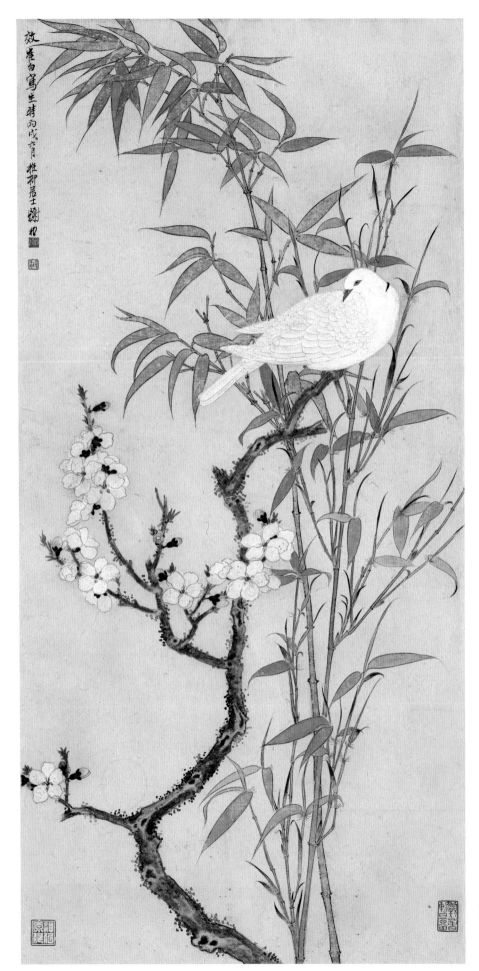

桃竹斑鸠图

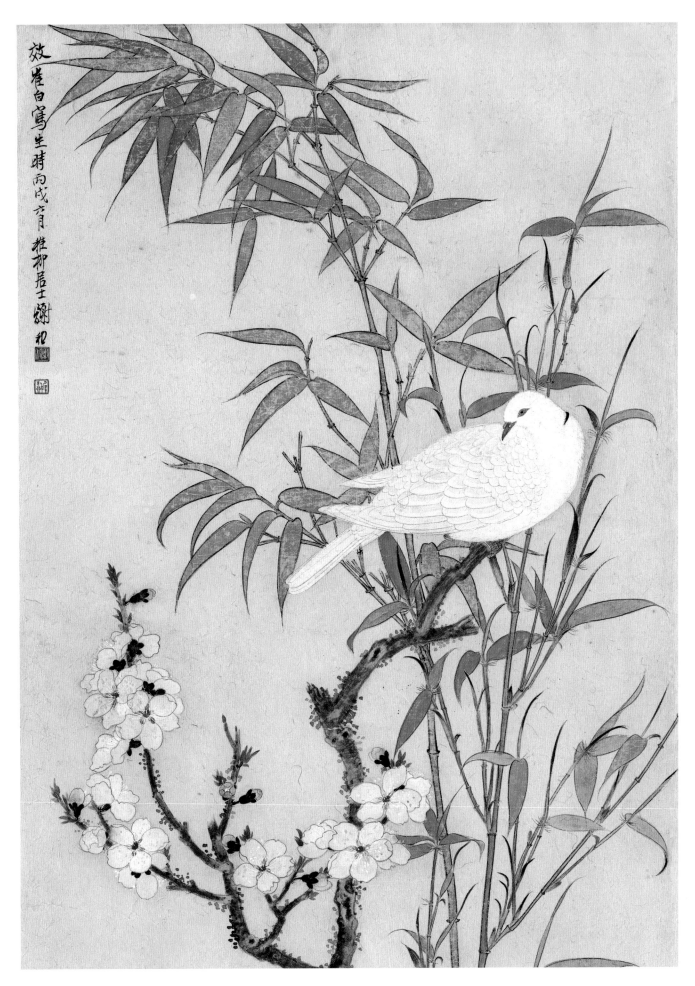

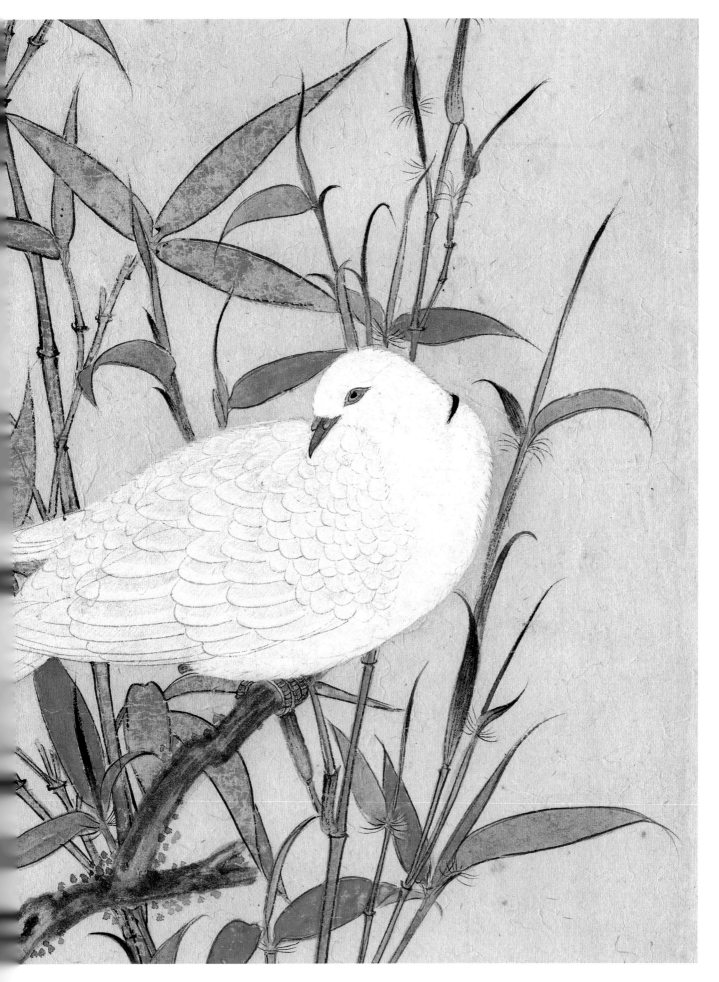

图书在版编目(CIP)数据

谢稚柳花鸟/上海书画出版社编.—上海：上海书画出
版社，2022.12

（朵云真赏苑·名画抉微）

ISBN 978-7-5479-2960-5

Ⅰ.①谢… Ⅱ.①上… Ⅲ.①花鸟画－国画技法

Ⅳ.①J212.27

中国版本图书馆CIP数据核字（2022）第222914号

谢稚柳花鸟（朵云真赏苑·名画抉微）

本社 编

责任编辑	苏 醒
审 读	陈家红
技术编辑	包赛明

出版发行	上海世纪出版集团 ⑨ 上海书画出版社
地址	上海市闵行区号景路159弄A座4楼
邮政编码	201101
网址	www.shshuhua.com
E-mail	shcpph@163.com
制版	上海久段文化发展有限公司
印刷	上海画中画包装印刷有限公司
经销	各地新华书店
开本	889×1194 1/16
印张	4
版次	2023年1月第1版 2023年1月第1次印刷
书号	ISBN 978-7-5479-2960-5
定价	58.00元

若有印刷、装订质量问题，请与承印厂联系